HORACE VERNET

PARIS, TYP. WALDER, RUE BONAPARTE, 44.

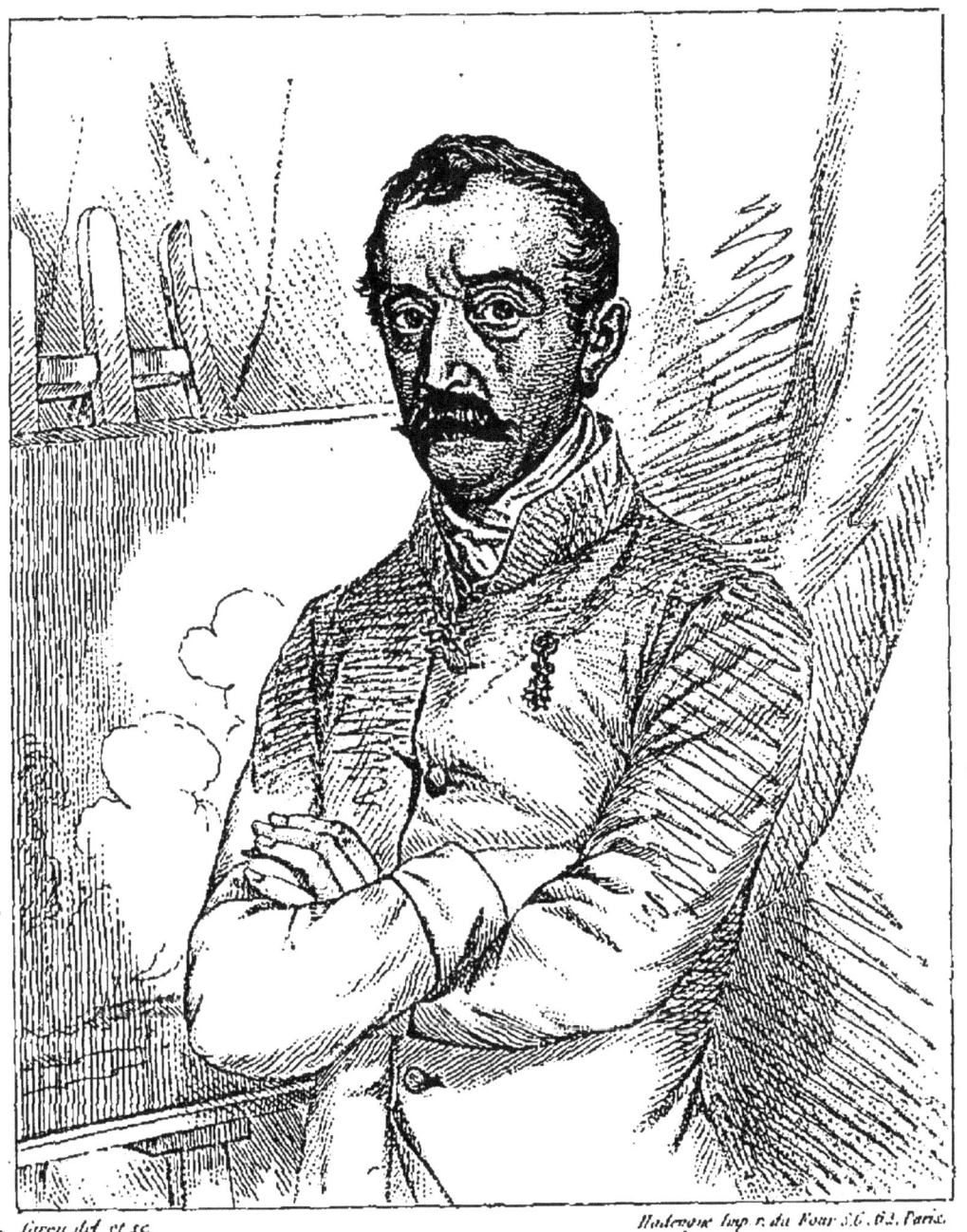

H. VERNET

LES CONTEMPORAINS

HORACE VERNET

PAR

EUGÈNE DE MIRECOURT

PARIS

J. P. RORET ET Cⁱᵉ, ÉDITEURS

RUE MAZARINE, 9.

1855

L'Auteur et les Éditeurs se réservent le droit de traduction et de reproduction à l'étranger.

HORACE VERNET

Nous avons promis cinquante portraits contemporains. Vingt-cinq ont déjà leur cadre et garnissent tout un côté de la galerie ; le public les voit et nous juge. Il sait combien notre œuvre excite de colères. D'un jour à l'autre, il est possible que nous soyons foudroyé par Jupi-

ter-Janin, qui, du haut des *Débats*, son Olympe, lance sur nous les carreaux de sa foudre. Et ce sera bonne justice. A-t-on l'idée d'un mécréant qui ose dire leur fait aux hommes de son époque et ne craint pas de les disséquer sous les regards de tous? Le cadavre soumis à l'autopsie ne se révolte pas contre le scalpel; mais l'être vivant hurle et fait rage. On traite le chirurgien de bourreau, on appelle le biographe diffamateur.

Pourtant nous avons distribué jusqu'ici plus d'éloge que de blâme; mais ceux qui reçoivent l'éloge ne nous disent pas merci, et ceux que le blâme atteint sont prêts à nous égorger. Voilà notre situation bien nette et bien claire.

Elle ne manque pas d'intérêt pour le

lecteur; mais elle manque absolument de gaieté pour nous.

Ah! que nos devanciers dans l'histoire contemporaine ont été plus sages! Ils ont loué sans restriction. Leur plume était de velours et chatouillait agréablement les vanités de chacun. « Vous aimez l'encens, monseigneur? en voilà! Dilatez vos narines, étendez-vous sur un lit de roses, et que grand bien vous fasse! » Ou, si parfois ils hasardaient quelque vérité, c'était, croyez-le bien, lorsqu'ils avaient pris toutes sortes de précautions pour qu'elle ne leur retombât point sur la tête. En littérature comme dans les arts, on la disait derrière une école; en politique, derrière un parti. Protégé par une multitude de

tirailleurs, on pouvait même accompagner cette vérité de beaucoup de mensonges, sans être en butte aux désagréments qui nous arrivent.

Car nous allons seul à la découverte. Jamais nous ne regardons si nous sommes soutenu. Aussi tombons-nous souvent dans une biographie comme on tombe dans une embuscade.

« Auvergne, à moi ! criait d'Assas : ce sont les ennemis ! »

Or, l'écrivain, ainsi que le soldat, doit toujours jeter le cri d'alarme, eût-il, au lieu d'épées, deux cents plumes sous la gorge, plus pointues encore et plus empoisonnées que celle du critique Janin.

Prenez garde ! ce sont les ennemis !

Ce sont de faux grands hommes ! ce

sont des apôtres menteurs! ce sont des critiques sans conscience et sans foi! Tirez dessus, morbleu, tirez quand même!

— Et s'ils vous tuent, nous dira-t-on, comme les fusiliers de Hanovre ont tué d'Assas?

— Oh! soyez sans crainte, ils ne nous tueront pas. Nous les mettons au défi de nous enlever un atome de l'épiderme. Quoi qu'ils disent et quoi qu'ils écrivent, notre tâche est providentielle.

Dieu veut qu'elle s'achève.

Sur les ruines des réputations usurpées et des gloires mensongères, nous avons à dresser le piédestal des renommées honnêtes, des génies sans tache, des véritables illustrations dont le pays s'honore. Horace Vernet, le grand ar-

tiste, recevra nos hommages, comme les ont reçus déjà Balzac, Lacordaire, Béranger, Victor Hugo, Lamartine, Méry, Gérard de Nerval, Scribe, Pierre Dupont, Meyerbeer, Félicien David, Déjazet, Samson, le baron Taylor, et comme les recevront à l'avenir tous ceux qui en sont dignes. Prétendre que nous cherchons le succès dans la diffamation et le scandale, quand, sur vingt-cinq biographies parues, quinze au moins sont des apologies complètes, c'est, en vérité, prendre un peu trop ouvertement contre nous le parti des Girardin, des Dupin, des Janin. Tout ce qui rime en *in* nous porte malheur.

Arrivons à l'histoire d'Horace Vernet,

l'artiste national et populaire. Il est né au Louvre [1], le 30 juin 1789, et nous trouvons en lui le descendant de toute une dynastie de peintres, dont nos musées conservent les chefs-d'œuvre.

Antoine Vernet, son bisaïeul, était contemporain de mademoiselle de Lenclos, et plusieurs fabricants de *Mémoires* prétendent qu'il a fait le portrait de la célèbre courtisane de la rue des Tournelles, à l'époque même où l'abbé Gédoyn en tomba fou d'amour, c'est-à-dire au moment où Ninon voyait son seizième lustre s'accomplir.

Il est aujourd'hui prouvé que le bis-

[1] Depuis Louis XIII, les rois de France donnaient, dans leur palais même, l'hospitalité à quelques artistes éminents. Le père et le grand-père d'Horace Vernet avaient là leur domicile et leur atelier.

aïeul d'Horace n'est jamais sorti d'Avignon, sa ville natale, où il était peintre d'attributs [1].

Or, il est peu probable qu'à l'âge de quatre-vingts ans, Ninon ait entrepris le voyage du Comtat Venaissin tout exprès pour poser devant un modeste artiste de province.

Donc l'anecdote est apocryphe.

Le fils d'Antoine, Claude-Joseph Vernet, envoyé à Rome, y termina ses études de peinture, et devint ce fameux peintre de marine, que Louis XV, au milieu du dernier siècle, chargea de reproduire sur la toile tous les ports de France. Il exécuta, soit à Paris, soit à

[1] On conserve encore au musée d'Avignon des panneaux de carrosses et de chaises à porteurs, peints par le bisaïeul d'Horace.

Rome, au moins quatre cents tableaux, dont les plus remarquables sont encore au musée du Louvre. Nos lecteurs savent que cet artiste enthousiaste, voyant le navire, qui, de Libourne, le ramenait en France, assailli par un ouragan furieux, se fit lier au grand mât avec des cordes, afin de pouvoir examiner tous les détails effrayants de la tempête, sans être enlevé par les vagues, épisode sublime que son petit-fils a su reproduire avec autant de génie que de bonheur.

Claude-Joseph Vernet avait reçu de son père les premiers enseignements de son art; il fut à son tour le maître de son fils, Carle Vernet, et lui apprit à tenir le pinceau.

Les dispositions de Carle étaient mer-

veilleuses. Par malheur, à l'âge de dix-huit ans, il s'éprit d'une passion violente pour mademoiselle Hélène de Monbar, fille d'un opulent fournisseur des armées royales. Un mariage était impossible. On envoya le jeune homme en Italie pour le guérir de son amour. Il chercha d'abord à se distraire par un travail assidu et remporta le premier prix de l'école; mais l'absence ne put effacer de son cœur une image adorée.

Carle se laissa vaincre par le chagrin.

Bientôt le chagrin le conduisit à la dévotion. Il déserta l'atelier pour l'église, et des lettres d'Italie annoncèrent, un beau jour, que le grand prix de l'école française se disposait à faire profession dans l'ordre des moines blancs.

Joseph Vernet courut en poste jusqu'à Rome. Il arriva juste pour s'opposer à la prise d'habit, et ramena notre amoureux en France, où l'abbé Maury, qui prêchait alors aux Feuillants, fut appelé à juger en dernier ressort la vocation de Carle.

« — Soyez un grand peintre, lui dit-il, cela vaut mieux que d'être un moine obscur. »

Le jeune homme se le tint pour dit.

Reprenant ses travaux avec ardeur et persévérance, il peignit, à l'âge de vingt-neuf ans, un *Triomphe de Paul Émile*, qui lui valut à l'Académie de peinture une élection immédiate.

Son père lui-même, âgé de soixante-treize ans, fut chargé de la réception

d'un fils digne de sa gloire. Joseph Vernet ne mourut qu'en 1789 et put embrasser au berceau son petit-fils Horace.

Douze années plus tard, sous l'Empire, les événements donnèrent au génie de Carle une nouvelle puissance. On lui doit les batailles de *Rivoli*, — de *Marengo*[1], — d'*Austerlitz*, — de *Wagram*, et le *Passage du mont Saint-Bernard*. Ces grandes pages historiques ne l'empêchaient pas de réussir dans le tableau de genre et dans les esquisses lithographiques, où il apportait une fi-

[1] Celle-ci est un chef-d'œuvre qui suffirait à immortaliser un peintre. On annonce, comme devant paraître prochainement, une étude complète et détaillée des tableaux de Joseph, de Carle et d'Horace Vernet. Ce livre est préparé, dit-on, sur des documents authentiques, par un membre même de la famille, M. Huguet, neveu d'Horace.

nesse merveilleuse, un esprit charmant. Ses *chasses* et ses croquis encombrent les cabinets d'amateurs.

Dans la dynastie des Vernet, le talent et la science continuèrent de se transmettre par héritage.

Horace, élève de son père, comme celui-ci l'avait été du sien, apprit à dessiner en même temps qu'à lire. Il barbouillait sa croix de par Dieu de bons hommes, de chevaux et de soldats.

Le dessinateur Moreau, son aïeul maternel, et son oncle, M. Chalgrin, architecte du comte de Provence, lui donnaient aussi des leçons.

Bientôt les jours maudits de 93 jetèrent l'épouvante et la mort dans cette famille d'artistes, inoffensive et paisible.

Déjà, le 10 août, Carle avait failli périr avec son fils, âgé de trois ans. Ils traversaient la cour des Tuileries, lorsque des hordes furibondes débouchèrent à l'improviste par toutes les grilles, pour attaquer dans leur palais Louis XVI et la jeune reine.

Une balle emporta le chapeau d'Horace et perça la manche de l'habit de son père, qui le tenait dans ses bras.

Carle Vernet, comme beaucoup d'autres, avait résolu de quitter la France, lorsqu'une nouvelle terrible suspendit son départ : il sut que madame Chalgrin, sa sœur, venait d'être emprisonnée à l'Abbaye et condamnée à mort par ce tribunal affreux, dont Fouquier-Tinville provoquait les arrêts sanguinai-

res. L'architecte du comte de Provence avait suivi le prince à Bruxelles, ne prévoyant pas que de lâches bourreaux feraient à sa femme un crime de cet exil volontaire, et la rendraient responsable de son dévouement à la famille du roi. Carle se hâta de courir chez le peintre David, son ami, l'ami de Moreau, l'ami de Chalgrin.

David était au mieux avec les terroristes. Un mot, un seul mot de sa bouche à Robespierre ou à Danton, la malheureuse femme était sauvée. Mais David répondit à Carle :

« — Ta sœur est une aristocrate, je ne me dérangerai pas pour elle. »

Nous écrivons de l'histoire.

Madame Chalgrin mourut sur l'écha-

faud, parce que, vertueuse autant que spirituelle et jolie, elle avait autrefois repoussé l'amour du grand peintre républicain.

Longtemps encore après ce deuil, quand on prononçait devant Carle le nom de David, il devenait d'une pâleur extrême et sa gaieté si connue disparaissait pour faire place à un silence morne, mêlé d'une sombre rage.

On assure que souvent il provoqua son confrère en duel et qu'il essaya de le contraindre à se battre, par de publics et sanglants affronts; mais l'auteur du *Léonidas aux Thermopyles* craignit de s'exposer au Jugement de Dieu.

David, chassé par les Bourbons, mourut en exil.

Carle avait un esprit très-fin ; son talent de conteur était admirable. Seulement il cultivait un peu trop le calembour et passait à l'état du marquis de Bièvre. Il ne pouvait plus demander des épinards sans mettre tous les esprits à la torture. Le plus joli de ses calembours fut lancé comme un bouquet à la tête d'Alexandre Duval, le soir de la première représentation de *Maison à vendre.*

— Tu parais préoccupé, lui dit l'écrivain, surpris de le voir garder le silence, quand chacun se confondait en éloges au sujet de l'œuvre nouvelle.

— Eh morbleu ! c'est ta faute, répondit Carle. On ne trompe pas ainsi les gens. Tu fais afficher une maison à vendre, et je ne trouve qu'une pièce à louer !

Les anciens du café de Foy ne peuvent se rappeler, encore aujourd'hui, sans pouffer de rire les histoires bouffonnes du *Morceau de savon* et de la *Prise de tabac*, que le joyeux artiste racontait d'une manière si plaisante[1].

Carle Vernet vécut jusqu'en 1836.

Modeste autant que spirituel, il mettait sa propre gloire bien au-dessous de la gloire de Joseph et de celle d'Horace.

[1] Il y a aussi l'histoire de *la Maison du duc de Berri*. Le prince avait commandé un tableau, et venait très-souvent à l'atelier voir si Carle l'achevait ; mais, l'altesse royale partie, on laissait la toile pour s'occuper d'autres peintures. — C'est incroyable, dit le duc à l'artiste, le paysage n'avance pas. Vous en êtes toujours à la maison de droite, et je la vois perpétuellement dans le même état. — C'est vrai, répondit Carle, on ne se doute pas du mal que j'ai eu après cette maudite maison. — Comment cela ? pourquoi ? dit le prince. — Elle fumait, monseigneur !

ism — On dira de moi ce qu'on a dit du grand dauphin : « Fils de roi, père de roi, jamais roi, » telles furent ses dernières paroles au lit de mort.

La postérité lui rend plus de justice qu'il n'a cru devoir s'en rendre à lui-même.

Horace n'hérite pas seulement du génie de son père, il a son esprit et sa verve Dès l'âge de huit ans, il amusait par de pétillantes saillies et par mille tours d'espiègle les habitués du café de Foy, où Carle l'emmenait avec lui. Sans cesse on voyait l'enfant à la recherche de petits papiers, où il croquait tantôt la physionomie de ses voisins, tantôt les épisodes de la guerre de l'*Indépendance*, dont il entendait raconter les détails par

les compagnons de Lafayette. Plusieurs de ces croquis sont restés, pour servir à l'histoire de ce beau talent, qui faisait déjà merveille à son aurore.

Le vieux marquis de C*** nous disait l'autre soir :

« — J'ai vu naître Horace. En vérité, c'était le plus bel enfant du monde ; son père l'avait jeté au moule, et la bonne qui le promenait aux Tuileries se plaisait souvent à en donner la preuve, c'est-à-dire à relever ses petites robes et à le faire admirer sous toutes les faces comme un objet d'art. Cette bonne resta longtemps chez Carle, et n'en sortit que pour épouser un pâtissier très en vogue. Un jour, Horace, âgé de douze ou treize ans, crut

être fort agréable à l'ancienne servante, en entrant dans sa boutique pour y manger quelques gâteaux. — Me reconnaissez-vous, ma bonne amie? lui demanda-t-il affectueusement. La pâtissière le reconnaissait fort bien ; mais il y avait là du monde. Trop fière pour avouer son ancienne condition, elle fit la sourde oreille et tourna la tête. — Ah ! je conçois, dit l'enfant piqué : vous ne voulez pas me reconnaître parce que je ne vous montre que ma figure ! »

Nos lecteurs peuvent deviner le nom de la pâtissière et celui du passage où l'anecdote eut lieu.

Quand on apprit cette histoire au café de Foy, chacun félicita le jeune Horace, et l'on déboucha du champa-

gne en l'honneur de ce trait d'esprit. Or, des peintres avaient, ce jour-là, restauré la salle. Un des nombreux bouchons que faisaient sauter les buveurs alla goudronner d'une large tache noire le plafond récemment blanchi.

Le maître du café cria.

— Mon Dieu! fit Horace, le malheur n'est pas grand, je vais le réparer.

Comme les peintres devaient revenir le lendemain, ils avaient laissé là leurs pinceaux, leurs pots et leur échelle double. Horace prit trois pinceaux, les trempa dans les couleurs qu'il jugea nécessaires, gravit l'échelle comme un écureuil, et redescendit, au bout de quelques minutes, montrant au patron grondeur une charmante hirondelle,

qui déployait sur un fond d'azur son corset blanc et ses ailes noires.

— Voyez! la tache à disparu; consolez-vous, dit l'enfant.

Au moins un demi-siècle s'est écoulé depuis, et l'on montre toujours une hirondelle au café de Foy; mais ce n'est plus celle d'Horace. Vingt ou trente réparations successives ont chaque fois effacé l'oiseau, que l'on rétablit scrupuleusement ensuite à la même place. Plus d'un badigeonneur a souri dans sa barbe, en voyant le public naïf admirer l'hirondelle d'Horace Vernet [1].

[1] Il en est de même du fameux cheval blanc de Leduc, à Montmorency. Le père d'Horace le peignit sur l'enseigne du restaurateur, afin de payer son écot et celui d'une douzaine de ses camarades. Leduc exposa trois jours l'œuvre du maître, juste le temps de fabri-

Tout en étudiant la peinture, notre héros faisait ses classes au collége des Quatre-Nations. L'écolier n'avait pas encore quitté les bancs, que l'artiste était déjà célèbre.

On peut dire de Carle et d'Horace Vernet qu'ils ont fait une révolution en peinture. Ils désertèrent l'école grecque, et la haine trop motivée de leur famille contre David les excita, nous ne le mettons pas en doute, à secouer de leur palette les traditions de ce peintre. On les vit renoncer franchement à la raideur et à la solennité souvent grotesque de la forme. De leur bouche sorti-

quer une copie ; le public ne s'aperçut pas du changement d'enseigne, et le cheval de Carle fut vendu mille écus.

rent pour la première fois, ces paroles, que Frédéric Mercey, plus tard, a répétées comme un écho : « Pourquoi perpétuer à l'infini le bas-relief et couvrir de nos glorieux uniformes les statues antiques, déjà mille fois reproduites ? » Horace, poursuivant avec plus de grandeur et de force la tâche de peintre de batailles, entreprise par son père, ne vit pas la nécessité « de mettre l'espadon aux mains d'Hercule ; il s'abstint de métamorphoser Bacchus en hussard, Apollon en grenadier, Vénus et Diane en cantinières, et Cupidon en tambour. »

Le jeune artiste s'inspira de son siècle ; il regarda les événements, il étudia les hommes, il s'abrita sous le double

drapeau de la liberté et de la gloire ; puis il peignit son époque absolument comme Béranger la chantait, c'est-à-dire avec enthousiasme et candeur. Dans les tableaux, dans les chansons la foule se reconnut. Elle applaudit son peintre et son poëte.

On a dit qu'Horace avait pris part au combat de Montmirail, en qualité de sergent, et qu'il s'était battu à la barrière de Clichy, le jour où les troupes alliées franchirent nos murs. Nous devons réfuter les biographes qui ornent son histoire de ces épisodes héroïques. Jamais il n'a eu le goût de la giberne aussi exclusif qu'on l'affirme ; à aucune époque il ne s'est vu en butte à d'irrésistibles fantaisies guerrières. C'est un

point de ressemblance qu'il a de plus avec Béranger. Tous deux ont cru qu'ils serviraient aussi glorieusement la France avec la plume et le pinceau qu'avec la baïonnette et le sabre.

Deux fois, en 1807 et 1815, Horace tomba sous le coup de la conscription; mais deux fois son père le fit remplacer dans les rangs de César.

En ce temps-là, le jeune homme cherchait à mener de front le travail et le plaisir. Sa figure encore vierge du rasoir, sa main fine et son pied microscopique comme celui d'une Chinoise lui suggéraient certaines plaisanteries de carnaval, dont plusieurs grands dignitaires de l'Empire furent victimes. Les bals de l'Opéra n'étaient point alors ce

qu'ils sont aujourd'hui. Toute la haute société parisienne s'y donnait rendez-vous. Horace, déguisé en femme, allait minauder traîtreusement dans les couloirs, et se faisait suivre par d'illustres épées, très-ardentes à consacrer à Vénus le peu de loisirs que leur laissait Bellone. Ces conquérants naïfs glissaient une multitude de poulets chaleureux dans la main du domino narquois, et s'émerveillaient de la ténacité de sa vertu.

Un soir, pour échapper aux allures par trop conquérantes d'un maréchal de France, Horace eut l'idée folâtre de chercher refuge auprès de la maréchale même. Celle-ci reçut dans sa loge la beauté craintive, obsédée par son époux, et la ramena dans son carrosse, à la fin

du bal, afin de la protéger plus sûrement contre de nouvelles entreprises.

A cette époque, c'est-à-dire de 1811 à 1815, le jeune peintre était en vogue à la cour. Tous les dessins du dépôt de la guerre lui étaient confiés. L'impératrice Marie-Louise et le roi Jérôme lui commandèrent plusieurs tableaux [1] importants, qui furent admis aux expositions d'alors, avec une quantité prodigieuse de portraits, parmi lesquels on cite celui du général Clarke, duc de Feltre.

Les éditeurs se disputaient déjà les produits du crayon d'Horace, et les couvraient d'or. Ses dessins pour le

[1] Ces tableaux lui étaient payés de huit à dix mille francs.

Journal des Modes, ainsi que ses caricatures, étaient très-recherchés.

Il reçut en 1814 la croix de chevalier de la Légion d'honneur [1].

Au début de la Restauration, la gloire d'Horace subit un temps d'arrêt, non qu'il y eût chez lui paresse ou décadence, son génie prenait au contraire chaque jour plus d'essor; mais on n'ap

[1] En 1825, il obtint celle d'officier, et, le 24 juin 1826, il fut appelé à siéger à l'Institut auprès de son père Carle, comme celui-ci avait siégé à l'Académie de peinture auprès de son père Joseph. En 1842, Louis-Philippe lui donna la croix de commandeur, distinction qui n'avait jamais été accordée à aucun peintre avant lui. Horace Vernet porte à sa brochette toutes les décorations du globe. Il ne lui manquait plus que celle de l'*Étoile polaire* : Oscar, roi de Suède, la lui envoya, en 1841, en même temps qu'à MM. Victor Hugo, François Arago et Lamartine. En Europe, il n'y a pas une seule académie des beaux-arts dont Horace Vernet ne soit membre.

-prouvait pas en haut lieu les sujets dont l'artiste faisait choix pour ses toiles. En conséquence, on lui fermait les portes du Louvre. *La Bataille de Sommasierra,* — *la Mort de Poniatowski,* — *le Soldat laboureur,* — *le Grenadier de Waterloo,* — *la bataille de Tolosa* [1]; — *le Chien du régiment,* — *le Cheval du trompette,* — *le Massacre des Mamelouks au Caire,* et vingt autres tableaux de cette valeur restèrent dans son atelier sans pouvoir être soumis au jugement du public. Découragé par l'injustice dont il était l'objet, le jeune homme accompagna son père dans un voyage en Italie.

Les deux artistes y reçurent un accueil

[1] On voulait que, dans ses batailles de l'*Empire*, il remplaçât le drapeau tricolore par le drapeau blanc.

triomphal. On leur prodigua les admirations et les caresses.

Au bout de six mois ils repassèrent les Alpes et rendirent visite à la vieille cité qui avait bercé leurs aïeux. L'Athénée de Vaucluse proposait au concours un prix pour le meilleur ouvrage en vers sur Joseph Vernet. Nos voyageurs, désirant témoigner à la ville d'Avignon leur reconnaissance, lui offrirent chacun une toile. Celle de Carle représentait une course de chevaux libres, à laquelle il avait assisté à Venise. Avignon ne resta point en retour. On envoya bientôt à Carle et à son fils deux urnes magnifiques, où la ciselure avait fidèlement reproduit la composition de leurs tableaux.

Les portes du Louvre continuant à se fermer pour les œuvres d'Horace, la presse opposante fit une levée de boucliers en faveur de l'artiste mis à l'index. Étienne et Jouy donnèrent dans *le Constitutionnel* la liste complète des peintures refusées, accompagnant cette liste d'articles pleins d'éloges. Tous les autres journalistes suivirent cet exemple, et le public fut admis à visiter l'atelier d'Horace, en haut de la rue de la Tour des Dames[1].

Nous empruntons à un biographe plus âgé que nous la description de cet atelier, que nous n'avons pu voir, et où tout Paris courut alors.

[1] On appelait le quartier *la Petite Athènes*. Il y avait là les hôtels de mademoiselle Mars, de mademoiselle Duchesnois, d'Horace Vernet et de Talma.

« Ce n'était ni l'atelier classique avec tout son attirail olympien, grec ou romain, ni l'atelier romantique avec sa défroque moyen âge, dit M. de Loménie; c'était l'atelier troupier par excellence. Du haut en bas les murs étaient ornés des souvenirs militaires de la République et de l'Empire. Là figurait le soldat français sous tous les costumes et dans toutes les positions, en garnison, en campagne, à la revue, au bivouac, à l'assaut, avant, pendant et après la bataille. Infanterie, cavalerie, artillerie défilaient, chargeaient, tonnaient sous l'œil sévère du général Bonaparte en écharpe tricolore et en cheveux longs, du premier consul, ou de l'empereur Napoléon, à pied ou à cheval, en capote grise ou en habit vert des chasseurs de la garde. — Çà et là brillaient des trophées d'armes offensives et défensives, des mannequins ou des modèles en uniforme de toute espèce, des chevaux de carton, souvent même de véritables chevaux en chair et en os, qui venaient poser plus ou moins docilement, sous un Murat postiche ou sous un Napoléon de contrebande.

« Parmi ce beau désordre se prélassaient de-

vant leurs chevalets des *grognards*-artistes, généraux, colonels et capitaines en demi-solde, qui s'essayaient à peindre les combats auxquels ils avaient assisté, et qui, ne pouvant plus tuer Prussiens ou Cosaques sur le champ de bataille, se donnaient au moins le plaisir de les massacrer sur la toile; de jeunes officiers qui, ennuyés des loisirs de la vie de garnison, venaient chercher des distractions dans l'étude du genre de peinture le plus conforme à leurs goûts, et puis enfin un grand nombre de *pékins* belliqueux qui aspiraient à se distinguer dans un genre qui faisait fureur. A cette énumération il faut joindre celle des visiteurs, amateurs et flâneurs, qui circulaient autour des chevalets, donnant un coup d'œil à chaque toile, discutant une pose, un geste, un effet, une manœuvre.

« Ainsi peuplé, l'atelier présentait souvent le triple aspect d'une salle d'étude, d'une caserne et d'une salle d'armes. Pendant que les uns s'absorbaient silencieux et attentifs dans la confection d'un grenadier de la vieille garde, d'un bivouac ou d'une mêlée, d'autres chantaient à tue-tête une chanson de Béranger;

celui-ci battait la charge accroupi sur un tambour; celui-là s'exerçait au maniement des armes ou sonnait des fanfares. Plus loin, deux gaillards bien découplés, en manches de chemise, un cigare à la bouche, une palette dans la main gauche et dans la main droite un fleuret, se portaient des bottes superbes, au grand contentement d'un cercle de curieux, témoins et juges des coups [1]. »

Au milieu de ce tumulte, sans être distrait par cette foule, et ne s'inquiétant ni des allées et venues, ni des cris, ni des chansons, ni des bottes plus ou moins heureuses poussées par les bretteurs, Horace peignait ces magnifiques toiles qui, de 1820 à 1825, ont achevé de populariser sa gloire. *La Barrière*

[1] Cette description tout entière est calquée sur le tableau même d'Horace Vernet, qui représente son atelier. Ce tableau remonte à l'année 1821.

de Clichy, — *la Bataille de Jemmapes,* — *le Tombeau de Napoléon,* — *Joseph Vernet à son mât,* — *la Peste de Barcelone,* — *la Défense de Saragosse,* — *la Bataille de Montmirail,* — *la Dernière Cartouche,* — *la Bataille de Hanau,* — *l'Évasion de la Valette,* — *les Adieux de Fontainebleau,* — *le premier Mazeppa* [1], — *la Bataille de*

[1] Le second *Mazeppa*, connu sous le nom de *Mazeppa aux Loups*, était destiné par Horace Vernet à la ville d'Avignon. Soit que les mesures eussent été mal prises ou qu'Horace n'eût pas tenu compte de celles qui lui avaient été fournies, on déclara qu'il faudrait couper le tableau pour le faire entrer dans la place qu'on lui destinait. — Non pas, s'il vous plaît, dit Horace au maire d'Avignon, j'aime beaucoup mieux vous en faire un autre! Le maire insista. Une fête devait avoir lieu, le temps manquait. Plutôt que de laisser mutiler son œuvre, Horace Vernet éventra *le Mazeppa aux Loups* d'un coup de sabre. — A présent, dit-il, emportez-le, si bon vous semble!

Valmy et *le Pont d'Arcole* remontent à cette époque. Il va sans dire que nous ne donnons pas la liste complète.

Le duc d'Orléans, qui encourageait toutes les oppositions et les protégeait quand même, dans sa marche sournoise vers le trône, se déclarait hautement le Mécène d'Horace. Il lui commandait portraits sur portraits, tableaux sur tableaux, se faisant peindre sous tous les costumes et dans tous les épisodes de son histoire, tantôt à Valmy et à Jemmapes, où il moissonna de si douteux lauriers, tantôt dans les montagnes de la Suisse, tantôt à Vendôme où on le représente sauvant la vie d'un prêtre.

Ces manœuvres inspirèrent à la bran-

che aînée de vives inquiétudes. On comprit un peu tard qu'il est toujours imprudent de persécuter le génie. Charles X appela l'auteur de *la Dernière Cartouche* et lui commanda son royal portrait[1]. Monseigneur le duc d'Angoulême daigna poser aussi devant l'artiste. A partir de ce jour, les portes du musée s'ouvrirent à deux battants pour les peintures d'Horace. On le supplia de vouloir bien écrire sur les plafonds du Louvre une large et sublime page d'histoire[2], et on le nomma directeur de l'école française à Rome. Il entrait alors dans sa quarantième année.

[1] C'est le grand tableau qui est aujourd'hui au musée de Versailles. Charles X est représenté passant une revue au Champ-de-Mars.
[2] Jules II commandant les travaux du Vatican.

L'heure de la grande bataille des romantiques contre les classiques venait de sonner à l'horloge des lettres comme à celle des arts. Géricault, par son *Naufrage de la Méduse*, avait depuis longtemps déjà donné le signal de la révolte. Eugène Delacroix jura qu'il achèverait de détrôner David et d'assassiner le genre grec. Il se proclama le grand maître de la peinture débraillée, folle, audacieuse, pleine de désordre et de passion. Horace Vernet, en homme sage et en puissant génie, sut se préserver des exagérations; il prit à l'école nouvelle ses qualités, et lui laissa ses défauts. *L'Arrestation des princes sous Anne d'Autriche*[1], — *Philippe Auguste*

[1] Ce tableau, composé en 1828, ne parut qu'à l'exposition de 1831. Il fut brûlé par nos aimables répu-

avant la bataille de Bouvines, — la Dernière Chasse de Louis XVI, — Édith au cou de cygne et la Mort d'Harold sont évidemment les résultats de cet éclectisme du maître. Toutes ces toiles furent exposées avant le départ d'Horace Vernet pour Rome.

Son arrivée en Italie donna aux travaux de l'école française une activité prodigieuse. Bientôt la Villa Médicis expédia merveille sur merveille au musée du Louvre. *Les Brigands de Terracine,* — *le Départ pour la chasse dans les marais Pontins,* — *la Confession du bri-*

blicains de 1848. Ils en firent un feu de joie dans la cour du Palais-Royal. Les Visigoths, les Huns et les Vandales ont des épisodes de ce genre dans leur histoire.

gand[1], — *la Judith*, — *la Vittoria d'Albano*, — *le Pape dans la basilique de Saint-Pierre*, — *Michel-Ange et Raphaël au Vatican* arrivèrent tour à tour.

Ces toiles furent diversement appréciées par la critique; mais le véritable, le seul juge du talent, celui qui ne se trompe jamais ni dans son admiration ni dans son blâme, le public enfin, se moqua des rancunes d'école et haussa les épaules en voyant deux ou trois feuilletonistes, Lenormant et consorts, nier le soleil en plein jour. Il les laissa dire et proclama hautement Horace Vernet le premier peintre de l'époque.

[1] Détruite lors du pillage du château de Neuilly, toujours en 1848.

Si Eugène Delacroix n'en est pas mort de dépit jaloux, peu s'en fallut, en vérité.

Trouvant, au retour de Rome, son Mécène devenu roi sous le nom de Louis-Philippe, Horace lui envoya pour carte de visite le magnifique tableau qui représente à l'Hôtel de ville, en 1830, cet illustre fondateur de dynastie. Nécessairement l'auteur de *la Bataille de Jemmapes* devait être le peintre favori de la nouvelle cour. On lui commanda tout d'abord pour trois ou quatre cent mille francs de tableaux, et le roi mit à sa disposition la salle du Jeu de paume, à Versailles, atelier gigantesque où s'élaborèrent, dix années durant, un si grand nombre de chefs-d'œuvre.

Éminemment actif et n'hésitant jamais à entreprendre les plus longs voyages, quand il a besoin de chercher un détail de mœurs, de connaître un site, un champ de bataille, ou de voir un costume, Horace Vernet traversa quinze ou vingt fois la Méditerranée pour aller étudier la guerre d'Afrique sur les lieux mêmes. Il assistait aux expéditions, préparait ses croquis sous le coup de feu; vivait, mangeait, dormait dans les tentes, au milieu des Arabes, et revenait, imbu de couleur locale, se remettre en face de sa toile. Doué d'une mémoire surprenante, il n'oublie rien de ce qui une fois a frappé ses regards. Les moindres détails, les poses, les gestes, la figure des hommes, les particularités les plus mi-

nutieuses d'un fait, les circonstances les plus fugitives d'une action, tout se grave, tout se stéréotype en quelque sorte dans son cerveau; il se rappelle, au bout de vingt ou trente ans, une forme, un mouvement, une attitude.

Géricault, son ami le plus intime et le plus cher, disait de lui :

« — Sa tête est un meuble à tiroirs. Il ouvre, regarde, et trouve chaque souvenir en place. »

En 1841, le général Rabusson, beau-frère d'Horace, venait très-souvent lui rendre visite et le regardait peindre. Celui-ci achevait alors *Une Revue au Carrousel par l'empereur Napoléon I*er. Le vieux militaire lui frappe, un jour, sur l'épaule, et dit, en lui montrant la

selle du cheval d'un chasseur de la garde[1] :

— Ah ! pour cette fois, Horace, je vous y prends ! Les fontes n'étaient point disposées ainsi.

— Vous m'étonnez beaucoup, répondit le peintre ; il me semble les voir encore.

— Eh bien, vous les voyez mal ; votre mémoire vous fait défaut. Je suis du métier, corbleu !

— Sans doute, général ; mais....

— Quoi ! vous n'êtes pas convaincu ? C'est trop violent. Je vais tout exprès au dépôt de la guerre examiner les dessins, et je reviens vous confondre.

[1] Rabusson avait obtenu tout son avancement dans cette arme.

Il partit. Moins d'une heure après, il était de retour.

— Eh bien? dit Horace.

— Vous aviez raison. Que le diable vous emporte! cria le général. C'était bien la peine de passer trente-cinq années de ma vie sous les tentes ou dans les casernes pour venir à l'école chez un teneur de pinceau!

Nous avons recueilli un autre fait plus extraordinaire encore.

Horace, un matin, se heurte au marquis de Pastoret sur le quai du Louvre. Celui-ci jette une exclamation de surprise.

— Eh! que devenez-vous, mon cher? On ne vous rencontre nulle part. Il y a des années que je ne vous vois plus.

Est-ce que vous arrivez des grandes Indes? lui demande M. de Pastoret.

— Vous plaisantez, marquis, répond Horace. Il n'y a pas plus de six mois que je vous ai pressé la main.

— Par exemple! vous vous trompez. Où donc?

— Au jardin des Tuileries. Une dame vous donnait le bras.

— Que je sois pendu, si vous n'avez pas rêvé cette rencontre, Horace!... Une dame?

— Oui, une dame... fort jolie, ma foi!... Tenez, mais, au fait, je puis vous la dessiner.

Il tire son carnet, prend un crayon, jette çà et là des traits rapides sur une feuille, la détache et l'offre au marquis.

— Reconnaissez-vous la dame? lui dit-il.

— Eh! parbleu, oui! c'est la duchesse de V***! s'écria M. de Pastoret. Je l'ai reconduite effectivement, un soir, là-bas, à son hôtel du quai Voltaire, et nous avons traversé les Tuileries. Comment, diable d'homme, vous dessinez, au bout de six mois, un visage, une tournure, une toilette que vous n'avez fait qu'entrevoir!

— Oh! dit Horace, en riant, c'est tout simple.

— Tout simple! tout simple! En attendant, si vous viviez au xve siècle, on vous brûlerait pour un pareil tour. J'emporte le croquis. Au revoir, mon cher sorcier!

Le curieux dessin doit être encore aujourd'hui dans l'album du salon Pastoret.

Comme garantie de notre véracité, pour des faits aussi extraordinaires, nous croyons utile de citer les noms, car beaucoup de lecteurs peut-être refuseraient d'ajouter foi à notre récit. Horace Vernet a dessiné, il n'y a pas plus de huit mois, un site, qu'il n'avait pas revu depuis 1816, lors d'un voyage avec le comte de Pontécoulant. Cette prodigieuse mémoire permet à l'artiste de peindre presque toujours sans modèle.

La fréquentation des Arabes, l'étude sérieuse de leurs mœurs et la lecture de la Bible[1] sous les palmiers du désert

[1] La Bible est son unique lecture. Elle est toujours ouverte sur sa table, il l'emporte avec lui dans ses voyages.

ont donné depuis longtemps à Horace Vernet la conviction profonde que toutes les toiles représentant des sujets hébreux ont prêté jusqu'ici à leurs personnages des costumes menteurs. Il prouve, l'Écriture en main, que les Juifs d'autrefois s'habillaient exactement comme les Arabes modernes, et que ceux-ci gardent une foule d'habitudes qui se retrouvent à chaque page de l'Exode. Bientôt le public pourra lire un livre fort détaillé, où le grand artiste appuie son opinion sur des faits incontestables et des textes sans nombre. Déjà la première partie de ce travail a été lue à l'Institut. Ne croyant pas devoir tenir compte, lorsqu'il est sûr d'être dans le vrai, des plaisanteries de messieurs les critiques sur sa persistance

à *arabifier* la Bible, Horace Vernet travaille hardiment dans le sens de sa découverte. *La Rébecca à la fontaine*[1], — *Abraham et Agar*, — *Thamar et Juda*, — *les Lamentations de Jérémie*[2] et le

[1] La partie de son livre, lue à l'Institut, contient ce passage : « Un jour, dans une expédition contre certaines tribus des environs de Bone, je lisais dans le fond de ma tente le sujet de Rébecca à la fontaine, portant sa cruche sur son épaule gauche, et la laissant glisser sur son bras droit pour donner à boire à Éliézer. Ce mouvement me parut assez difficile à comprendre; je levai les yeux, et que vis-je?... Une jeune femme donnant à boire à un soldat et reproduisant exactement l'acte dont je cherchais à me rendre compte. Dès ce moment, je me sentis dominé par le désir de pousser aussi loin que possible les comparaisons que je pourrais établir entre l'Écriture et les usages encore existants parmi tant de peuples qui ont toujours vécu sous l'influence des traditions, en échappant à celle des innovations. » (Voir le journal *l'Illustration* du 12 *février* 1848.)

[2] Ce tableau fut donné par l'artiste à l'œuvre du Mont-Carmel.

Bon Samaritain servent de préface à son livre.

Pendant les années 1834 et 1835, presque tous ses tableaux furent empruntés aux sites de la côte d'Afrique et aux mœurs arabes. Nous citerons *une Vue de Bone*, — *la Chasse aux sangliers*, — *la Chasse aux lions*, — *la Prise de Bone* et une seconde *Chasse aux sangliers*, où figure Yussuf.

Bientôt néanmoins, Horace Vernet, rentré à son atelier du Jeu de paume, laissa le tableau de genre pour reprendre la grande page historique et la peinture de bataille. On peut admirer au Salon de 1836 quatre épisodes sublimes, empruntés aux victoires d'Iéna, de Friedland, de Wagram et de Fontenoy.

La critique, toujours hargneuse, fit entendre ses jappements au milieu d'un concert unanime d'éloges; mais on la fit taire, et des écrivains illustres défendirent éloquemment le peintre national. Alfred de Musset fut un des premiers qui éleva la voix.

« Le vrai talent de M. Vernet, dit-il, est la verve. A propos du premier de ses tableaux, je ne dirai pas : Voyez comme ce coucher du soleil est rendu, voyez ces teintes, ces dégradations, ces étoffes ou ces cuirasses; mais je dirai : Voyez ces poses, voyez ce général Oudinot qui s'incline à demi pour recevoir les ordres du maître ; voyez ce hussard rouge si fièrement campé, ce cheval qui flaire un mort ! A Wagram, voyez cet autre cheval blessé, cette gravité de l'Empereur qui tend sa carte sans se détourner, tandis qu'un boulet tombe à deux pas de lui. A Fontenoy, voyez ce roi vainqueur, noble, souriant, ces vaincus cons-

ternés. Comme tout cela est disposé, ou plutôt jeté, et quelle hardiesse !... En vérité, la critique est bien difficile : chercher partout ce qui n'y est pas, au lieu de voir ce qui est ! Quant à moi, je critiquerai M. Vernet lorsque je ne trouverai plus dans ses œuvres les qualités qui le distinguent et que je ne comprends pas qu'on puisse lui disputer; mais tant que je verrai cette verve, cette adresse, cette vigueur, je ne chercherai pas les ombres de ces précieux rayons de lumière. »

Louis-Philippe voulut qu'Horace Vernet décorât à lui seul toute une galerie du musée de Versailles. C'était une œuvre de géant. Horace ne recula point et commença la *Galerie de Constantine*, à laquelle il travailla six années consécutives. Elle fut achevée en 1842. Trois vastes tableaux sont consacrés aux divers épisodes de la prise de Constantine : les

sorties de la garnison, la tranchée, et enfin l'assaut livré par nos troupes à l'ancienne ville numide, qui se dresse avec tant d'orgueil sur l'escarpement de son roc. A côté de ces premières peintures et aux deux extrémités de la galerie, quatre toiles de même dimension représentent *l'Occupation du col du Teniah, — le Combat de l'Habrah, — le Bombardement de Saint-Jean d'Ulloa, et la Prise d'Anvers.* Sept petits tableaux complètent ce travail immense. Les trophées d'armes, les bas-reliefs et les figures allégoriques du plafond, tout est dû au pinceau d'Horace.

Très-souvent Louis-Philippe allait causer avec l'artiste dans son atelier.

— Monsieur Vernet, lui dit-il un jour,

il m'est venu tout à l'heure une idée que je veux vous soumettre.

Horace s'inclina respectueusement et prêta l'oreille.

— C'est une idée qui n'est pas mauvaise. Il s'agirait de vous nommer pair de France. Qu'en dites-vous?

— Si Votre Majesté, répondit le peintre, songeait sérieusement à m'accorder cet honneur, je demanderais à suivre l'exemple de mon aïeul. Il n'a pas voulu accepter le titre de gentilhomme que lui offrait le roi Louis XV.

— Ah!... pourquoi donc?

« — Sire, lui a-t-il dit, la bourgeoisie monte et la noblesse descend : laissez-moi dans la bourgeoisie. »

— Le grand-père avait raison, dit

Louis-Philippe ; mais le petit-fils aurait tort. A présent le tour est fait; la chambre haute est bourgeoise.

— Permettez, sire, dit Horace, aujourd'hui c'est un autre jeu de bascule. La noblesse est morte, le bourgeois redescend, et l'artiste monte : laissez-moi dans les arts.

— Diable! diable! fit le roi, c'est peut-être une grande vérité que vous dites là !

Jamais par la suite, dans ses conversations de l'atelier, il ne revint au chapitre de la pairie.

Louis-Philippe avait en peinture des connaissances peu solides, un goût peu sûr et une manie de marchander[1] peu

[1] Horace était le seul peintre dont il payât largement les œuvres.

royale; il disait de Jean Alaux : « — Ma foi, je trouve qu'Alaux dessine à merveille, il compose bien, *il n'est pas cher*, et il est coloriste. »

Tous les caprices historiques de l'ex-roi trouvaient la palette de Jean fort obéissante. Il n'en était pas de même de celle d'Horace.

Un soir, il y eut à Versailles une scène bizarre. La *Galerie de Constantine* achevée, l'auteur s'occupait de plusieurs toiles nouvelles, particulièrement du *Siége de Valenciennes*, et le roi l'avait prié de représenter un Louis XIV montant à l'assaut. Rien n'était plus facile. Mais, comme Horace Vernet a la prétention de faire de l'histoire et non de la fantaisie, son premier soin fut de compulser les chroni-

ques de l'époque, et de voir si réellement Louis XIV avait donné l'exemple d'une telle valeur. Or, il acquit la certitude que le roi, pendant qu'on livrait l'assaut, était à trois lieues de là, dans un moulin perdu, avec madame de Montespan, pour laquelle il s'amusait à écrire des bouquets à Chloris. Le lendemain Horace essaya de démontrer à Louis-Philippe qu'il était impossible d'accéder à son désir.

— Mais, je vous assure, dit le roi d'un ton d'humeur, que c'est une tradition dans la famille.

— Je regrette infiniment, sire, dit Horace, que cette tradition ne s'accorde pas avec l'histoire, et je vous demande en grâce de ne plus insister.

Louis-Philippe tourna les talons et dis-

parut. Horace croyait être quitte avec son Louis XIV, lorsque M. de Cailleux, directeur des musées, vint lui dire :

— Enfin, mon cher, ceci est de l'entêtement ! Le roi vous paye, faites ce que veut le roi.

— On ne me paye pas, dit Horace, pour mentir à l'histoire. Je renonce à peindre ce tableau, monsieur !

Le jour même, il fit ses malles pour la Russie, où le czar, depuis nombre d'années déjà, l'invitait à se rendre [1]. Il terminait ses préparatifs de voyage, quand le général Athalin parut.

[1] Nicolas, en 1814, avait visité très-souvent Carle et son fils dans leurs ateliers. On a prétendu à tort qu'Horace Vernet avait reçu des invitations analogues du roi de Prusse et du pacha d'Égypte.

— Voyons, mon ami, pas de sottise ! Cailleux a tort ; mais aussi vous êtes trop brusque, dit le général.

— Trop brusque, morbleu ! c'est à peine si j'ai parlé, dit Horace, et j'étouffais de colère !

— Enfin pourquoi refuseriez-vous une petite concession ?

— Ah ! vous appelez cela une concession, vous !... Merci !... Despotisme pour despotisme, j'aime encore mieux celui du czar.

L'éloquence du général ne put décider le peintre à rester. Toutes ses toiles étaient rendues, le soir même, et il courait en poste sur le chemin de Pétersbourg.

Horace Vernet fut accueilli à bras ou-

verts par l'empereur Nicolas, dont le plus grand plaisir a toujours été de nous souffler nos artistes.

On ne savait qu'inventer pour lui faire fête, et le czar le comblait de présents.

L'empereur de Russie a l'habitude de se promener quelquefois seul dans les rues de sa capitale ; il aperçut, un jour, Horace Vernet sur un traîneau de louage de piteuse apparence.

Dès le lendemain, Nicolas fit atteler à l'un de ses propres traîneaux deux alezans brûlés superbes, et sortit pour aller rendre au peintre une assez longue visite, à la fin de laquelle il engagea Vernet à le reconduire au palais d'hiver.

— De fort jolis chevaux que vous avez là, dit-il à Horace, en descendant de l'é-

quipage. Ils sortent, j'en suis sûr, des haras d'Orlof. Merci de m'avoir jeté à ma porte !

Vernet dut garder les chevaux de race, le *droshki*, et jusqu'au cocher tartare, qu'il a ramené à Versailles. Nicolas lui donna tout, traîneau, bêtes et homme.

Cependant l'artiste avait son franc parler à la cour du czar. Il s'indignait tout haut de l'écrasement de la Pologne.

— Bah ! disait l'empereur avec une légèreté charmante, vous voyez les choses au point de vue français. Nous sommes obligés de les voir au point de vue russe. Ainsi, vous me refuseriez si je vous demandais un tableau de la *prise de Varsovie* ?

— Non, sire, répondit Horace. Tous

les jours il arrive aux peintres de représenter le Christ sur la croix !

Réponse sublime qui justifie notre héros de l'accusation, qu'on lui a trop souvent jetée au visage, d'avoir été un des flatteurs de l'autocrate.

A la prière de Nicolas, il consentit à être son professeur de peinture, et le czar, en revanche, voulut apprendre à l'artiste à battre du tambour. Celui-ci fit des progrès avec la baguette, mais l'empereur n'en fit point avec le pinceau. Pourtant Nicolas conserve encore aujourd'hui de grandes prétentions comme peintre. Il s'avise même de faire des retouches aux tableaux de maîtres qui se trouvent dans ses résidences. Une toile représente-t-elle une bataille, Nicolas se

dit : « — Moi, je placerais là un régiment de fantassins, ici un escadron de cavaliers ; sur ce monticule je voudrais de l'artillerie. » Tout en raisonnant de la sorte, il prend une palette, un pinceau, et barbouille sur le premier chef-d'œuvre venu d'affreux bons hommes, des chevaux de Cosaques et des canons impossibles, le tout pour montrer ses talents en peinture et en stratégie.

Louis-Philippe fit agir son ambassade pour décider le célèbre artiste à quitter Saint-Pétersbourg.

— Vous peindrez *le Siége de Valenciennes* sans le moindre Louis XIV, lui dit M. de Barante.

Horace Vernet, n'en déplaise au czar, s'ennuyait beaucoup sur les rives de la

Néva; mais on trouvait mille et mille prétextes pour le retenir. Ce ne fut que le jour où l'on apprit la triste fin du duc d'Orléans qu'il put quitter son hôte impérial.

« — Je vous charge, lui dit Nicolas, de porter au roi des Français mon compliment de condoléance; je prends part à sa peine. »

Depuis quatorze ans de luttes diplomatiques et de tentatives sans dignité, c'était la première parole obligeante que Louis-Philippe obtenait de la cour du Nord. On juge comme fut reçu au château celui qui l'apporta. La querelle de Versailles fut oubliée. On rendit au peintre son atelier du Jeu de paume, et on lui commanda *la Prise de la Smala*, ce ta-

bleau gigantesque, plus grand que le *Paul-Véronèse*, et qui offrait une surface de cent soixante mètres carrés à couvrir avec le pinceau.

Quand, pour la première fois, Horace vit cette toile, il devint pâle. Mais ce ne fut qu'un nuage. L'intrépide artiste traça son esquisse, et, en moins de huit mois, il accomplit cette œuvre de Titan [1].

[1] *La Bataille d'Isly* fut exposée l'année suivante. En 1847, Horace Vernet exécuta les figures allégoriques du salon de la Paix, au Palais-Bourbon. Après Février, son pinceau devint moins actif. Il ne parut pas accueillir avec beaucoup d'enthousiasme une révolution qui brûlait ses tableaux. Cependant il peignit *la Prise de Rome* et un portrait équestre du président de la république. Ce portrait fut transporté en Afrique. Outre les toiles dont nous avons fait mention, nous pouvons citer comme les plus remarquables, et sans ordre de date : *Camille Desmoulins*, — *l'Arabe*, — *le Grenadier de l'île d'Elbe*, — une *Tête de folle*, — une *Odalisque*, — *la Peste de Barcelone*,

Une aussi prodigieuse rapidité de travail a été blâmée par beaucoup de cri-

— la Chasse aux brouillards, — un Dromadaire, — le Braconnier, — le Giaour, — le Bouvier, — une Vue de la ville d'Arles, — Arabes devisant sous un figuier, — une Chasse sur le Teverone, — le Choléra à bord de la Melpomène, — un Marchand d'esclaves, — Chasse au lièvre, — la Porte de Constantine, — les Contrebandiers, — la Poste dans le désert, — un Arabe à cheval en retraite, — Napoléon sortant de son tombeau, — une Tête de Christ, — la Prière de l'Arabe, — la Chasse de l'Algérienne, etc., etc. En 1842, Horace Vernet comptait déjà pour deux millions de tableaux, commandés, livrés et payés. Le nombre des portraits dus à sa palette est incalculable; il a peint presque tous les maréchaux et les généraux de l'Empire, les rois et les princes de l'Europe. Nous ne parlons pas d'une multitude de vignettes, de lithographies et d'esquisses. Horace Vernet a illustré la *Vie de l'Empereur* et vingt autres ouvrages de cette importance. Ses tableaux les plus récents ont pour titre : *Joseph vendu par ses frères*, — une *Chasse au mufflon dans le Maroc*, et une *Messe en Kabylie*, dite au camp devant les troupes, par l'abbé de La Trappe.

tiques. Ils ignorent combien de nuits sans sommeil l'artiste passe à étudier son sujet, à l'approfondir, à en pénétrer les ressources, à fixer chaque détail et à méditer sur chaque épisode, afin de coordonner le tout dans un magnifique ensemble. Quand Horace arrive en face de sa toile, il a son tableau complet dans la tête. Jamais il n'hésite; il peint, sans ébauche, sur la toile blanche. C'est un auteur de drame qui a préparé non-seulement le canevas, mais les actes, les scènes, le dialogue, et qui n'a plus qu'à écrire.

La peinture est comme l'histoire, son cachet le plus distinctif doit être la vérité. Foin des idéalistes qui, pour trop vouloir poétiser le fait, le dénaturent!

Éternellement perdus dans les régions du rêve, ils se cognent le front à tous les angles du mensonge, lorsqu'ils veulent appliquer leur système aux arts.

Horace Vernet est populaire, parce qu'il est vrai. Jetant bien loin derrière lui la palette homérique, et laissant Hector, Achille, Romulus à leurs siècles, il a fait de l'histoire moderne, de la stratégie moderne. Ses tableaux, on l'a dit depuis longtemps, sont de véritables bulletins militaires; des documents historiques aussi précieux pour l'avenir que les colonnes du *Moniteur*. Horace est le Raphaël d'un peuple soldat.

Notre héros, dans sa vie, a fait autant de milliers de lieues en poste, qu'Ashavérus en a fait à pied depuis la mort du

Christ. Aujourd'hui vous le rencontrez sur le boulevard, demain vous apprenez qu'il est parti pour le Caire ou pour Constantinople. Vous lui écrivez à son atelier de l'Institut, où vous le croyez la palette en main, votre missive ne le trouve plus, court après lui et le rattrape dans les plaines de la Mitidja. Les voyages sont le repos d'Horace Vernet[1].

C'est en Afrique surtout qu'il aime à retourner ; les tribus arabes l'adorent et le regardent comme un demi-dieu.

Seul, il a pu fêter à leur goût les chefs bédouins lorsqu'ils sont venus à Paris en 1845. Il les appela dans son atelier de

[1] Les voyages, la chasse et l'équitation. Depuis Nemrod et Franconi, il n'y a pas eu de chasseur et d'écuyer plus intrépide.

Versailles, où s'étendaient de long en large, en guise de tapis, des peaux de lions, de tigres et de panthères. Partout, dans les coins, aux murailles, rangés en faisceaux ou pendus en trophées, l'œil rencontrait des yatagans, des poignards, des sabres recourbés, de longues carabines damasquinées d'or, un musée complet d'armes africaines, sans compter les selles brodées de pierreries, les pipes à bout d'ambre, et mille autres objets chers à ses hôtes. Ils retrouvaient là comme par enchantement tous les souvenirs, toutes les joies, toutes les habitudes de la tente, du désert, de la patrie. Un repas vraiment bédouin termina la fête. Après le *couscoussous*, on servit un agneau rôti tout entier à la mode de l'Atlas, et les con-

vives, assis les jambes croisées sur les nattes, le dépecèrent avec leurs doigts. L'amphitryon lui-même leur présenta le narghilé ; madame Vernet et sa fille versèrent le moka.

Six mois après, cette fille bien-aimée d'Horace, son unique enfant, l'ange béni de la maison, mourut dans toute la force de l'âge et de la beauté.

Depuis 1835, elle était la femme d'un artiste éminent, M. Paul Delaroche [1].

Nous avons été admis jadis à visiter, à

[1] Ce peintre avait connu mademoiselle Vernet toute enfant. Il la retrouva jeune fille à Rome, au moment où l'auteur de *la Smala* dirigeait l'école française, et en devint éperdûment épris. Mademoiselle Vernet réunissait à toutes les grâces d'une beauté parfaite le mérite le plus rare, les qualités les plus précieuses du cœur et une piété sincère. Son mari a placé son portrait dans une de ses grandes compositions, où elle représente le génie chrétien.

Versailles, impasse des Gendarmes, la demeure de prédilection d'Horace, villa gracieuse que la révolution de 1848 l'a décidé à vendre.

On y entrait par une petite cour, où des canards de Barbarie et de beaux goëlands prenaient leurs ébats dans un bassin bordé d'un cercle de gazon.

Le corps de logis principal, surmonté, à droite, d'un colombier en briques, et flanqué, à gauche, d'une tourelle, avait deux entrées, dont l'une, ouverte sur le vestibule, conduisait à la salle à manger et aux salons. La seconde entrée menait à la chambre à coucher du peintre et à son atelier, situé au premier étage.

On y montait par un escalier pratiqué dans la tourelle.

Meublée et boisée tout en chêne, la salle à manger avait un caractère simple et de bon goût. Les deux salons, tendus de rouge, communiquaient ensemble par une large portière, et les fenêtres regardaient sur un jardin délicieux, où la vue, sautant par-dessus les arbres, pouvait s'étendre jusqu'à l'embarcadère de la rive gauche. De splendides étoffes de Chine à dessins éclatants, et relevées par des torsades d'or et de soie, se drapaient en rideaux ou retombaient en portières.

Une quantité d'œufs d'autruche, pendus à des fils, se balançaient aux portes et aux fenêtres.

Dans un angle du premier salon, sur une colonne entourée de drapeaux pris

sur les Autrichiens, on voyait un magnifique vase de porcelaine, présent de l'empereur de Russie. Au-dessus, par un sentiment de délicatesse et de noble fierté nationale, l'artiste avait couronné de lauriers le masque en plâtre du martyr de Sainte-Hélène.

Près de là se trouvait un meuble de Boule fort précieux, enrichi de bronzes dorés et de mosaïques de Florence. C'était un don du maréchal Gérard.

Beaucoup de peintures garnissaient cette première pièce.

On y remarquait une belle tête de sainte, œuvre de M. Ingres, un petit tableau de Wasili Timm [1] représentant Diane, la chienne favorite d'Horace, un

[1] Artiste russe.

portrait du baron Guérin, et un autre portrait de madame Paul Delaroche, cette fille bien-aimée, que l'artiste pleure toujours, et dont les enfants lui promettent de perpétuer son génie sous un nom également cher aux arts.

Le second salon réunissait l'élégance d'un boudoir féminin à la sévérité d'un cabinet d'amateur. Destiné aux grandes réceptions, il était garni des tableaux de Joseph, de Carle et d'Horace.

Quant à la chambre à coucher du peintre, elle affichait le luxe le plus original et le plus fantasque. Toutes les armes de l'Afrique et de l'Orient s'étaient donné là rendez-vous, avec une collection de chiboucks, de tchoubboucks et de narghilés à faire pâmer de ravissement

un fils du prophète. Çà et là des trophées de sabres resplendissaient comme des soleils. Aux murs s'accrochaient des burnous, des caphtans, des takiés, des robes turques et arméniennes, présents curieux de toute une généalogie de beys, de cheiks et de pachas.

Un beau Christ d'ivoire, suspendu dans l'endroit le plus apparent de la pièce, prouvait, en dépit de cet arsenal infidèle et de ces défroques mahométanes, qu'on entrait dans un logis chrétien.

Ce Christ était un cadeau des frères de la Doctrine. Voici à quelle occasion ils l'offrirent à Horace :

Les Ignorantins, voulant avoir le portrait de frère Philippe, leur supérieur

général, envoyèrent, un jour, une députation au peintre.

— Voilà cinq cents francs, lui dit-on. Notre communauté n'est pas riche. C'est tout ce que nous avons pu réunir.

Horace fit le portrait [1]; mais il n'accepta point l'argent, et les Ignorantins lui donnèrent ce crucifix, qui témoigne tout à la fois de la reconnaissance des bons religieux et de la générosité de l'artiste.

On montait, nous l'avons dit, par la tourelle pour arriver à l'atelier d'Horace.

Il était aussi vaste que le permettait le

[1] Chacun a pu le voir à l'exposition de 1845. Il était digne en tout du pinceau d'Horace. Une lézarde du mur, peinte au fond de la toile, émerveillait surtout la foule naïve.

peu d'étendue de la maison. Du haut en bas les murailles avaient été badigeonnées d'une couche grisâtre, et la lumière pénétrait à volonté du nord ou du sud. Le long du mur, à droite, s'étalait un large divan turc avec son tapis. A gauche, une grande armoire vitrée renfermait les costumes de tous les peuples anciens et modernes. Le dessus de cette armoire était encombré de petits modèles de canons, de chariots, d'ustensiles empruntés à toutes les barbaries ou à toutes les civilisations de la terre. Des milliers de croquis, d'esquisses, de sites et de portraits pris au vol se montraient dans des cadres très-simples.

Sous une sorte de reliquaire, on apercevait une branche de saule cueillie à

Sainte-Hélène, au tombeau de l'Empereur, une mèche de cheveux coupée sur sa tête morte, une médaille du roi de Rome et la première croix portée par le grand capitaine.

Horace Vernet l'avait reçue de la propre main de Napoléon.

Près du chevalet destiné aux petites toiles se trouvait un orgue de palissandre ; à côté de l'orgue une table couverte de lavis, de papiers et de crayons. La peau d'un lion de l'Atlas, qui avait tué seize spahis, avant de succomber sous la carabine de Yussuf, servait de tapis de pied à Horace.

Au milieu de cet atelier que nous venons de décrire, apparut, un jour, certain conscrit, nouvellement incorporé

dans la garnison de Versailles. C'était le *Jean-Jean* le plus conditionné qui se puisse voir : bonnet de police en arrière et vacillant sur le crâne, bras ballants, jambes en forme de colonnes torses, figure bouffie et naïve, œil bête et rempli de candeur.

— Que veux-tu, mon ami ? demanda le peintre.

— J'voudrions not' portrait, dit le gros garçon, pour l'envoyer là-bas au pays.

Il tira vingt-cinq francs de sa poche.

— A qui l'enverras-tu ? dit Horace, à ta maîtresse, sans doute ?

— Oh ! que nenni !... Catherine est trop volage. C'est pour mère Madeleine.

— Pour ta mère ?

— Oui, all' pleure de ne plus me voir. Les camarades m'ont dit : « Va chez M. Vernet; il *chique* joliment les troupiers ! » et j' sommes venu. Vingt-cinq francs, j' n'avons pas davantage, murmura-t-il, regardant Horace et craignant un refus.

— Bon ! dit le peintre, je ne te prendrai pas si cher. Assieds-toi là. Relève ton bonnet de police, morbleu ! Veux-tu que je te fasse des moustaches ?

— Ah ! oui, j'voulons bien; all's poussent déjà !

Le peintre acheva le portrait en deux séances; puis comme le conscrit tout joyeux lui offrait encore ses vingt-cinq francs.

— Garde ta bourse, lui dit-il, et va boire à ma santé.

Bientôt l'histoire se répandit. Horace Vernet devint l'idole de la garnison de Versailles.

Sa Majesté Louis-Philippe admirait beaucoup les belles physionomies militaires qu'on remarque au premier plan de *la Smala*. Presque toutes sont des portraits. Un vieux soldat bronzé par le soleil et la poudre, attira surtout son attention.

— Je connais cet homme, dit Horace, depuis douze ans il se bat en Afrique avec courage.

— Aussi, voyez, il a la croix d'honneur, observa le roi.

— Non vraiment, sire, je me suis trom-

pé. Cette croix, il faut que je l'efface, murmura l'artiste d'un ton chagrin.

Il prit son pinceau. Louis-Philippe lui arrêta le bras, et dit en souriant :

— Pourquoi gâter votre toile, mon cher Horace? les retouches s'aperçoivent toujours. Je connais un moyen plus simple de réparer votre erreur... involontaire, c'est de décorer ce brave.

— J'attendais cela, sire, merci! dit le peintre, heureux du succès de sa ruse.

Traversant, un matin, la rue Dauphine en tilbury, Horace accrocha un lourd camion chargé de pierres, et cassa le brancard de sa voiture.

Un peintre d'attributs juché près de là, tout en haut d'une échelle, et peignant de fort beaux saucissons à l'étalage d'un

charcutier, reconnut l'artiste, descendit précipitamment et rattacha le brancard avec des cordes, afin qu'Horace pût continuer sa route.

Le maître du tilbury glissa une pièce d'or dans la main du peintre d'attributs.

— Ah! monsieur Vernet!..... un confrère!... dit celui-ci d'un air de reproche.

— Pardon!... mais alors comment puis-je reconnaître votre obligeance?.

— Donnez-moi là un coup de pinceau, je serai trop payé, dit le peintre, montrant l'étalage.

— Volontiers, dit Horace.

Il grimpa sur l'échelle et peignit en un clin d'œil le plus appétissant de tous les jambons.

— Ah! monsieur Vernet! monsieur

Vernet! s'écria le brave homme pleurant de joie et baisant les mains d'Horace, je ne me servirai plus ni de ce pinceau ni de cette échelle ; c'est un trésor que je veux léguer à mes enfants!

On cite d'Horace Vernet une foule de traits de ce genre, et nous regrettons de ne pouvoir les raconter tous.

Affable, modeste, rempli de bienveillance et de bonté, rendant justice à chacun, même à M. Delacroix ; simple dans sa vie et dans ses mœurs, comme s'il n'avait pas au front les plus nobles lauriers de la gloire, il vieillit entouré d'affection et d'estime.

Son treizième lustre est révolu.

Depuis cinquante-quatre ans il tient le crayon et le pinceau, sans avoir rien

perdu de sa verve toujours bouillante et toujours jeune.

C'est un homme de fer, ses muscles sont d'acier. Dans un voyage au Caucase, où la suite de Nicolas se composait de cinq cents individus, il ne rentra que deux hommes valides à Varsovie, Horace et le czar.

Après avoir quitté sa maison de Versailles, le célèbre artiste est venu se loger à Paris, à l'Institut. Son extérieur est sans faste. Une seule pièce est garnie de tableaux et de croquis bibliques, résultats de ses chères études. Là se trouvent les portraits de ses ancêtres et ceux de ses petits-enfants. De la fenêtre de cette pièce, il montre les fenêtres du Louvre, où il a reçu le jour.

Horace vivra son siècle.

Il a devant lui de longues années encore pour continuer sa gloire, avant de rejoindre ses pères. La France et les beaux-arts prendront le deuil le jour où la dynastie des Vernet fermera la tombe de son dernier roi.

FIN.

NOTE SUR L'AUTOGRAPHE.

Le dessin que nous offrons ci-contre à nos souscripteurs, comme autographe du grand artiste, a été crayonné par Horace Vernet à Varna même, lors de son voyage tout récent en Bulgarie. Le croquis primitif est couvert de piqûres de mouches, dont l'air était rempli pendant que le choléra sévissait si rudement dans ces régions.

ERRATUM :

Dans notre dernier petit volume (THÉOPHILE GAUTIER), page 64, ligne 15, au lieu de *Carlotta* Grisi, lisez : *Ernesta* Grisi.

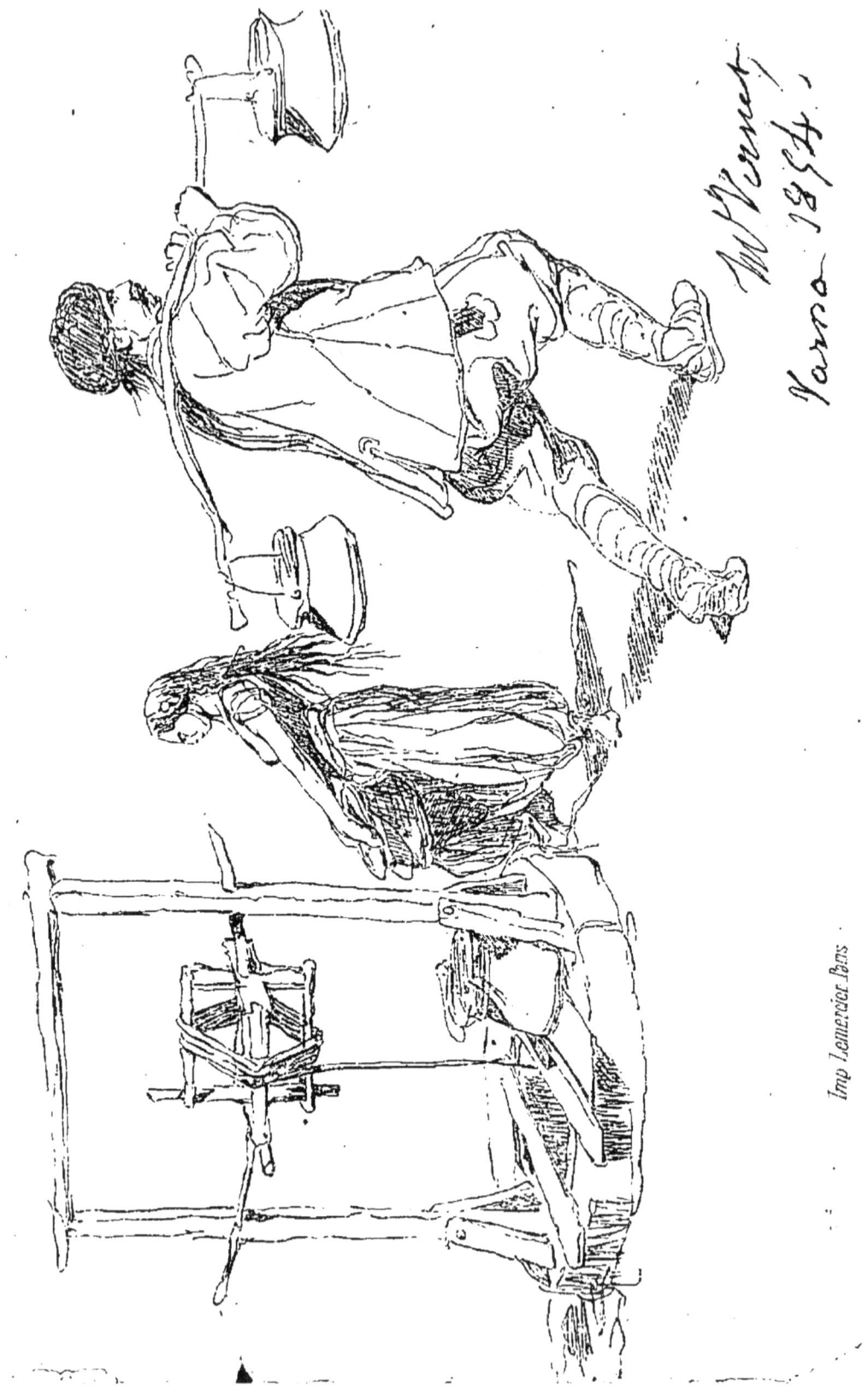

LIBRAIRIE DE GUSTAVE HAVARD,
15, RUE GUÉNÉGAUD, 15

PETITES
CAUSES CÉLÈBRES

PAR

FRÉDÉRIC THOMAS

AVOCAT A LA COUR IMPÉRIALE DE PARIS.

PROSPECTUS

Des Revues à l'usage des jurisconsultes ou des journaux d'un prix élevé à l'usage des cabinets de lecture :

Voilà jusqu'à présent à quoi se borne, en dehors de l'audience, la publicité des débats judiciaires.

Revues et journaux ont conquis la faveur publique. Ce résultat était immanquable. Rien, en effet, n'est plus instructif, plus curieux et plus moral que la justice en action.

Toutefois, les Revues ne s'adressent qu'aux érudits ; et les journaux, par leur périodicité et par leur prix, manquent le double but que nous espérons atteindre. Obligés de paraître tous les jours pleins ou vides, le remplissage usurpe souvent la place de l'intérêt ; et, d'un autre côté, la cherté de l'abonnement en inter-

dit l'usage à la multitude des lecteurs. Ce qu'il fallait chercher, c'était donc un moyen de ne choisir que les causes intéressantes, et, en second lieu, un mode de publication qui les rendît accessibles à toutes les curiosités en les mettant à la portée de toutes les bourses.

Nous croyons avoir trouvé tout cela.

Un volume tous les quinze jours, consacré aux tribunaux de la France et de l'étranger, c'est juste suffisant pour ne rien admettre d'oiseux et ne rien omettre d'essentiel ; il y a tout au plus assez de place pour l'intérêt, l'ennui ne pourra s'y introduire ; on ne saurait où le loger.

Avec du discernement et du goût, il est impossible de ne pas justifier le titre de cette collection : *Les Petites Causes célèbres.*

La justice est une des grandes faces de l'activité humaine. Son personnel de magistrats et d'orateurs se recrute dans ce qu'il y a de plus honorable et de plus lettré, et les justiciables de ce grand corps sont partout. C'est tout le monde ; c'est la société tout entière, depuis le propriétaire ou l'artiste qui vient disputer sa richesse ou sa gloire, jusqu'au scélérat qui vient disputer sa tête.

Dans ce temps-ci, il n'est pas un homme célèbre, à quelque titre que ce soit, qui n'ait, une fois dans sa vie, revendiqué quelque droit inconnu et fait retentir les tribunaux de son nom. Devant la justice, l'homme paraît dans toute sa sincérité. Ses actes sont scrutés, ses intérêts mis à nu, ses secrets percés à jour. Voilà pourquoi tant de causes prennent en flagrant délit une nature et des mœurs que l'observateur le plus sagace ne saurait inventer ; voilà pourquoi tant de

procès dévoilent des situations étranges qui, sans cesser d'être la vérité, ont tout le charme et tout l'imprévu du roman.

C'est dans ce monde d'intérêts, de passions et de crimes, que les Petites Causes célèbres vont choisir leurs récits et puiser deux fois par mois leur chronique des tribunaux.

SOMMAIRE DU PREMIER NUMÉRO.

Pourquoi ces petits livres? — La vérité au Palais. — **Tribunaux civils :** LA VILLE DE PARIS CONTRE LA PRINCESSE DE CRAON. — Testament de la comtesse du Cayla. — Saint-Ouen légué au comte de Chambord. - Les mercredis de Louis XVIII et le sac de madame du Cayla.—La bible illustrée de billets de banque.—M. de Lamartine et l'histoire. — Le tableau de Ruth. — Les béliers du pacha d'Égypte.—Jugement. — PROPRIÉTÉ LITTÉRAIRE. — M. CHARLES DE BOIGNE CONTRE M. EUGÈNE SCRIBE. — *Mon Étoile*, comédie. — Histoire de *la Haine d'une femme*, de *Michel et Christine* et de *la Chanoinesse*. — M. Dupin et Francis Cornu. — Louis-Philippe, collaborateur de M. Scribe. Sujet de leur pièce, discussion : intervention de la comtesse de Neuilly. — SÉPARATION DE CORPS. — MADAME LA COMTESSE DE MONTESQUIOU-FÉZENZAC, NÉE CÉCILE DE CHARETTE, CONTRE M. DE MONTESQUIOU, OFFICIER DES GUIDES. — Me Berryer et Me Rivière, avocats. — Un mot de la duchesse de Berri sur ce mariage. — Un enfant volé par sa mère. — Chasse à la petite fille. — Un château assiégé. — La conquête d'un berceau. — Jugement. — **Cour d'assises.** — VICTOR DOMBEY. — Assassinat d'Isaac Walh. — Un horloger dans une malle. — Le meurtre et le bal. — *La Closerie des Lilas*. — Me Nogent de Saint-Laurent. — Condamnation à mort. — Exécution de Dombey. — Sa recommandation à l'exécuteur. — Perfectionnement de l'échafaud. — Histoire de la guillotine. — Le docteur Guillotin et le chirurgien Louis. — *La Louisette*. — Le croissant devenu triangle. — Mot de Chateaubriand sur la guillotine. — Un couplet. — Le patient souffre-t-il après la décollation? — Expériences. — *L'Arrière-douleur*. — Les docteurs allemands. — Le père d'Eugène Sue contre Cabanis. — La tête de Charlotte Corday. — Le soufflet du bourreau. — Conclusion.

SOMMAIRE DU DEUXIÈME VOLUME.

Tribunaux civils : —M. Subervielle contre mademoiselle Joséphine Faure. — Une héritière de quinze cent mille francs. — Pensionnat

de mademoiselle Dericquehem. — *La Revue des Deux-Mondes* contre M. Philarète Chastes. — Débuts de M. Buloz. — George Sand, Ampère, Balzac, Mérimée, Libri, etc. — Salade de M. Domange offerte à la Comédie-Française. — Le prix Montyon à un forçat. — L'Académie en larmes. — Madame Collet, née Revoil, lauréat perpétuel. — *Testament attaqué pour faux* — Les héritiers de Chabrefy, ancien garde du corps, contre Prieur. — *La Grosse Picarde* et le cabaret de *la Goutte d'or*. — M. Legouvé contre mademoiselle Rachel. — Les enfants de *Médée* et les enfants de mademoiselle Rachel. Le châle de mademoiselle Cico et le portrait de mademoiselle Durand du Palais-Royal, etc., etc. — **Cour d'assises.** — Lescure et la fille Montaigu. — Quatre assassinats. — Condamnation à mort. — *Bigamie :* Mademoiselle Hédelmone de Soubiran. — Son prétendu mariage avec M. Privat, de l'hôtel des Princes. — Me Lachaud. — Lettres de la princesse Dicka. — **Variétés.** — *Historiettes.* — *Anecdotes.* — La dynastie des Palissard. — Le juge mousquetaire. — La bonne raison qu'on ne peut pas dire. — *Le Figaro-Boulé.* — Noms des rédacteurs. — Portrait de Fieschi d'après Gérard de Nerval et *le Constitutionnel*, etc., etc.

CONDITIONS DE LA PUBLICATION :

Sous le titre de PETITES CAUSES CÉLÈBRES il paraîtra tous les quinze jours un joli volume in-32.

PRIX : **50** CENTIMES LE VOLUME.

LES SOUSCRIPTIONS SONT REÇUES

CHEZ M. PALIS, PLACE DE LA BOURSE, 15,

Directeur de l'Office Administratif, des Copies, Autographies, Rédactions, Dessins, Traductions en toutes langues.

Les souscripteurs à dix volumes payés d'avance recevront leurs volumes franco à domicile, à Paris.

Paris. — Imprimerie Walder, rue Bonaparte, 44.

EN VENTE :

- Méry.
- Victor Hugo.
- Émile de Girardin.
- George Sand.
- Lamennais.
- Béranger.
- Déjazet.
- Guizot.
- Alfred de Musset.
- Gérard de Nerval.
- A. de Lamartine.
- Pierre Dupont.
- Scribe.
- Félicien David.
- Dupin.
- Le baron Taylor.
- Balzac.
- Thiers.
- Lacordaire.
- Rachel.
- Samson.
- Jules Janin.
- Meyerbeer.
- Paul de Kock.
- Théophile Gautier.
- Horace Vernet.

SOUS PRESSE :

PONSARD. — MONTALEMBERT.
AUGUSTINE BROHAN. — INGRES. — EUGÈNE SUE.
PROUDHON. — ROSE CHÉRI. — FRÉDÉRIC LEMAITRE.
ROSSINI. — ALFRED DE VIGNY. — GAVARNI. — FRANCIS WEY.
LOUIS VEUILLOT. — FRANÇOIS ARAGO. — BERRYER.
NOGENT SAINT-LAURENS. — LÉON GOZLAN. — PAUL FÉVAL
ALEXANDRE DUMAS. — LOUIS DESNOYERS.
ODILON BARROT. — SAINTE-BEUVE. — ARSÈNE HOUSSAYE.
MADAME DE GIRARDIN. — PONGERVILLE.
ROTHSCHILD. — LE Dr VÉRON. — ALEXANDRE DUMAS FILS.
ALPHONSE KARR. — ETC., ETC.

PARIS. — TYPOGRAPHIE WALDER, RUE BONAPARTE, 44.

www.ingramcontent.com/pod-product-compliance
Lightning Source LLC
Chambersburg PA
CBHW071411220526
45469CB00004B/1254